小小孩思維能力訓練
相同和不相同

新雅文化事業有限公司
www.sunya.com.hk

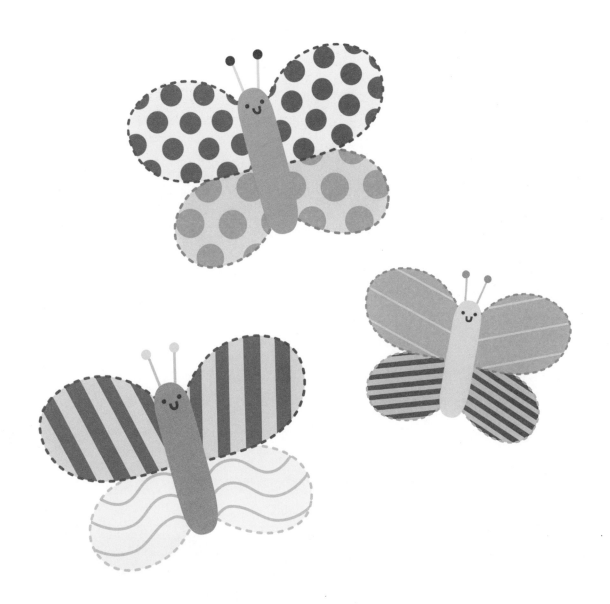

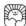

小小孩思維能力訓練　相同和不相同

作　　者：阿曼達‧洛特 (Amanda Lott)
繪　　者：勞拉‧加里多 (Laura Garrido)
翻　　譯：小花
責任編輯：黃花窗
美術設計：劉麗萍
出　　版：新雅文化事業有限公司
　　　　　香港英皇道499號北角工業大廈18樓
　　　　　電話：（852）2138 7998
　　　　　傳真：（852）2597 4003
　　　　　網址：http://www.sunya.com.hk
　　　　　電郵：marketing@sunya.com.hk
發　　行：香港聯合書刊物流有限公司
　　　　　香港荃灣德士古道220-248號荃灣工業中心16樓
　　　　　電話：（852）2150 2100

傳真：（852）2407 3062
電郵：info@suplogistics.com.hk
版　　次：二〇二二年十二月初版

版權所有 • 不准翻印

ISBN: 978-962-08-8090-2
Original title: *Thinking Skills – Same & Different*
First published in the UK by iSeek Ltd.
Copyright © iSeek Ltd 2022
Traditional Chinese Edition © 2022 Sun Ya Publications (HK) Ltd.
18/F, North Point Industrial Building, 499 King's Road, Hong Kong
Published in Hong Kong, China
Printed in China

思維能力小學堂：
比較事物異同，發展推理能力

　　本冊旨在幫助幼兒透過比較事物的相同和不相同之處，來發展推理能力。本冊的活動趣味十足，插圖色彩繽紛，讓幼兒逐步累積知識，同時加深對這世界的理解。這些有趣的活動還能啟發幼兒的思維，培養認知技能、操作能力和手眼協調能力。我們鼓勵家長與幼兒一起完成本冊活動，並在這個親子學習的過程中，鼓勵幼兒談論眼前的活動，以進一步提升語言能力。

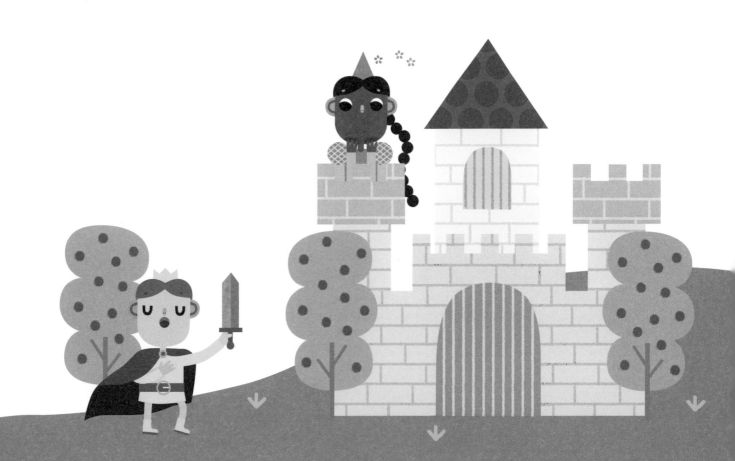

一雙一對的蝴蝶

請觀察以下的蝴蝶，把相同的蝴蝶用線連起來，然後把牠們翅膀上的虛線連起來。

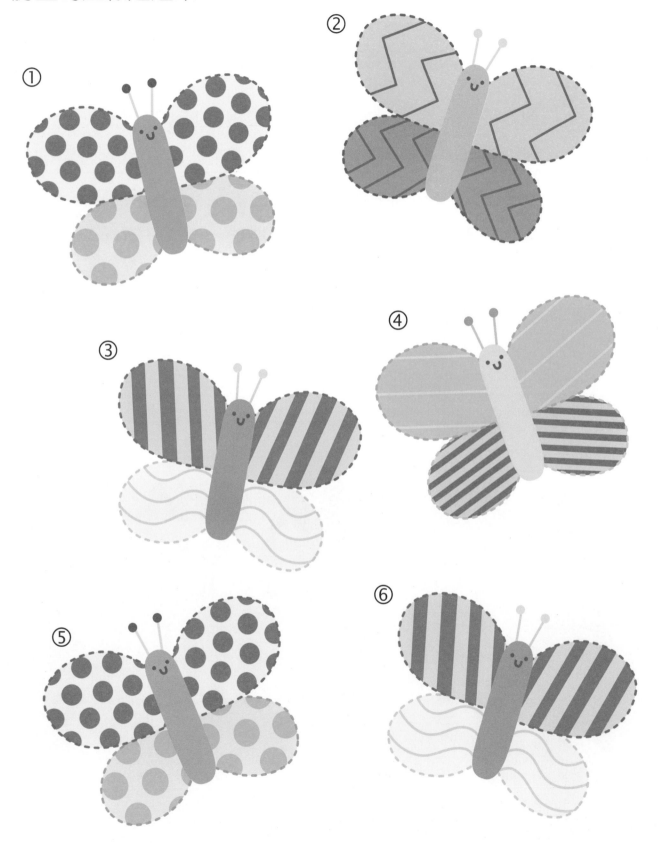

海底世界找不同

請觀察上下兩幅圖，然後在下方的圖畫中圈出3個不同之處。

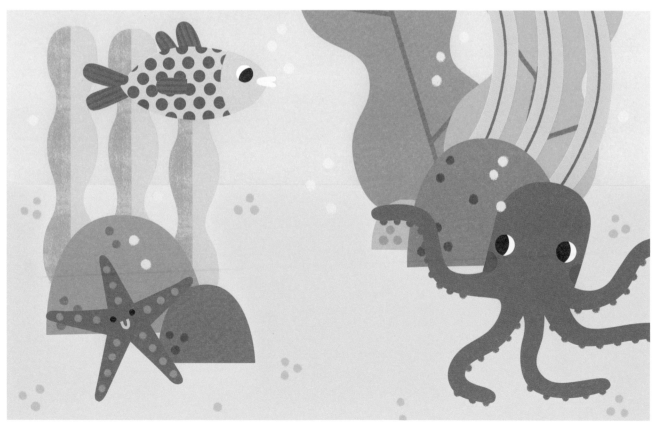

消暑食品

以下有些消暑食品尚未填上顏色，請參考在其左方的同類食品，填上相同的顏色。

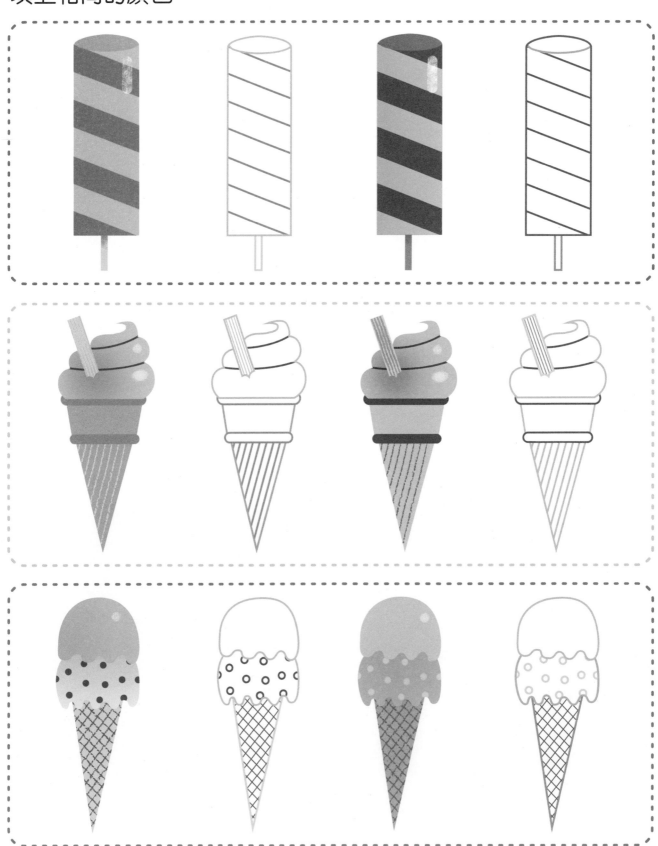

相同的動物

請把左邊的動物用線連至右邊相同的動物。

①

②

a.

b.

c.

d.

e.

f.

陸地上的動物

哪些動物居住在陸地上？請剔選正確的格子。

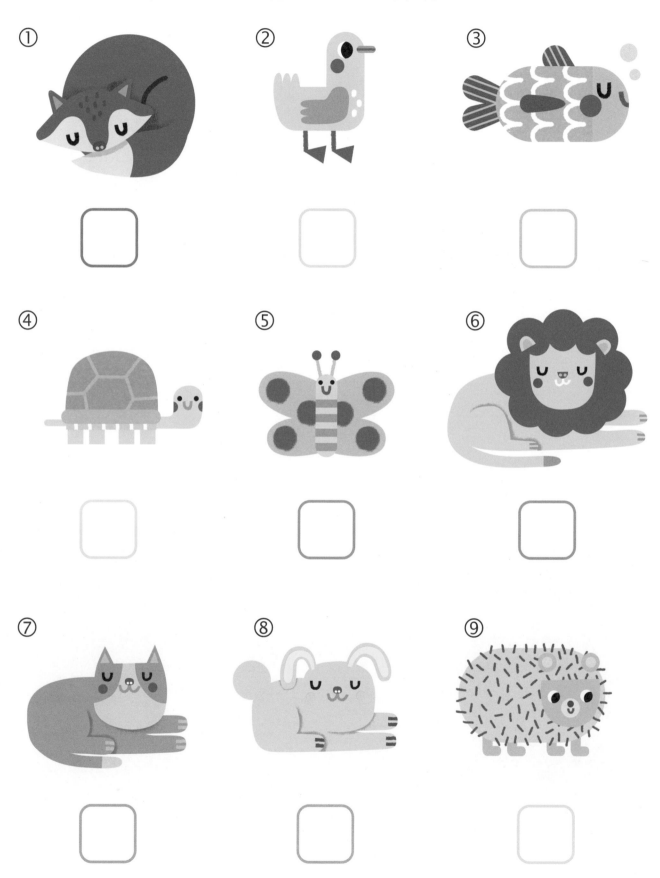

① ② ③

④ ⑤ ⑥

⑦ ⑧ ⑨

城堡找不同

請觀察上下兩幅圖，然後在下方的圖畫中圈出5個不同之處。

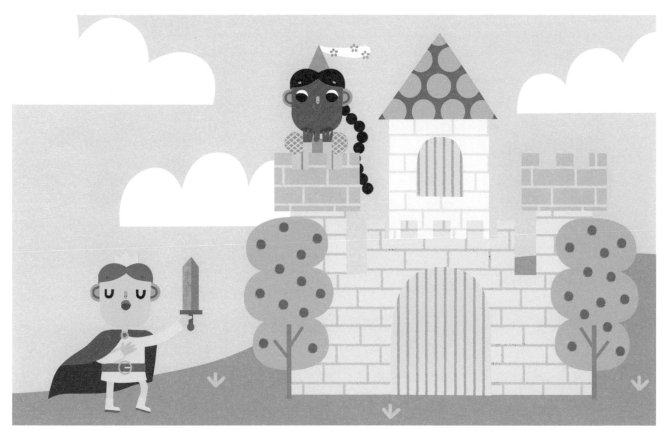

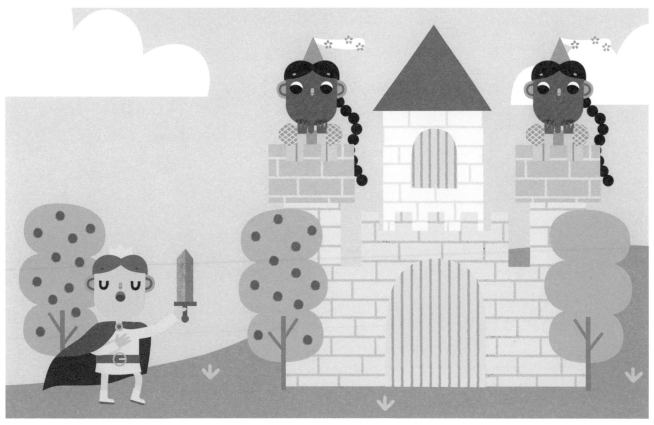

配對大小 (一)

請觀察上方3幅圖畫，然後在下方圈出與上方相同大小的圖畫。

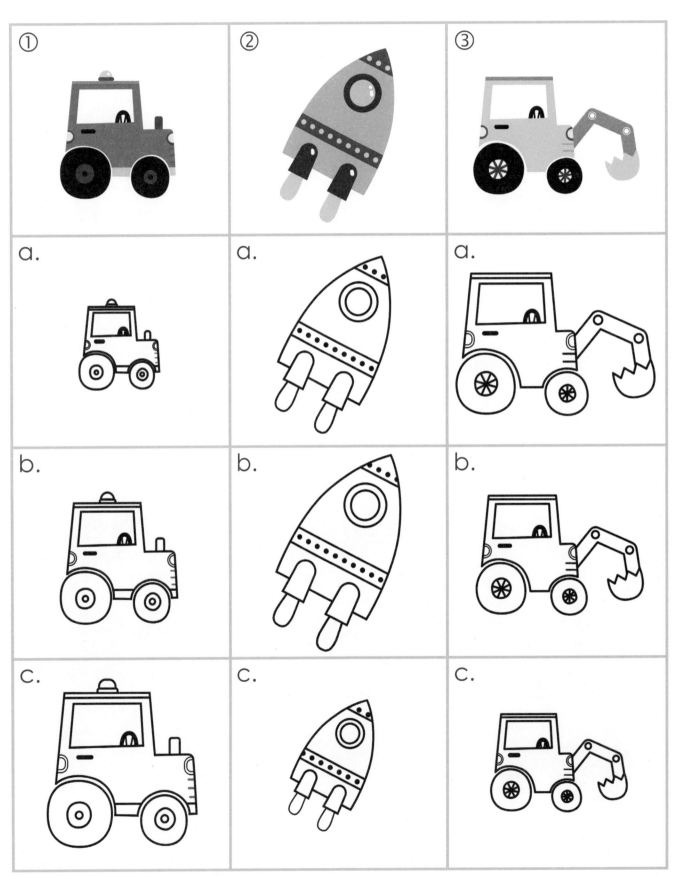

答案：1.b 2.a 3.b

動物寶寶找不同

請觀察下圖的動物寶寶，圈出一隻樣子跟其他不同的動物寶寶。

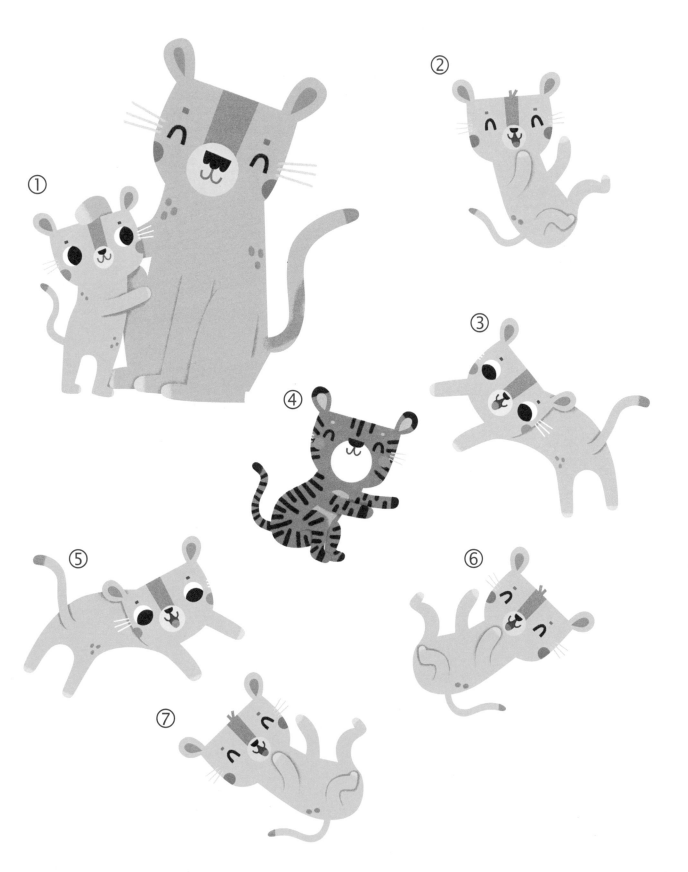

小鳥的家

請觀察小鳥的顏色，然後把牠們的家填上相同的顏色。

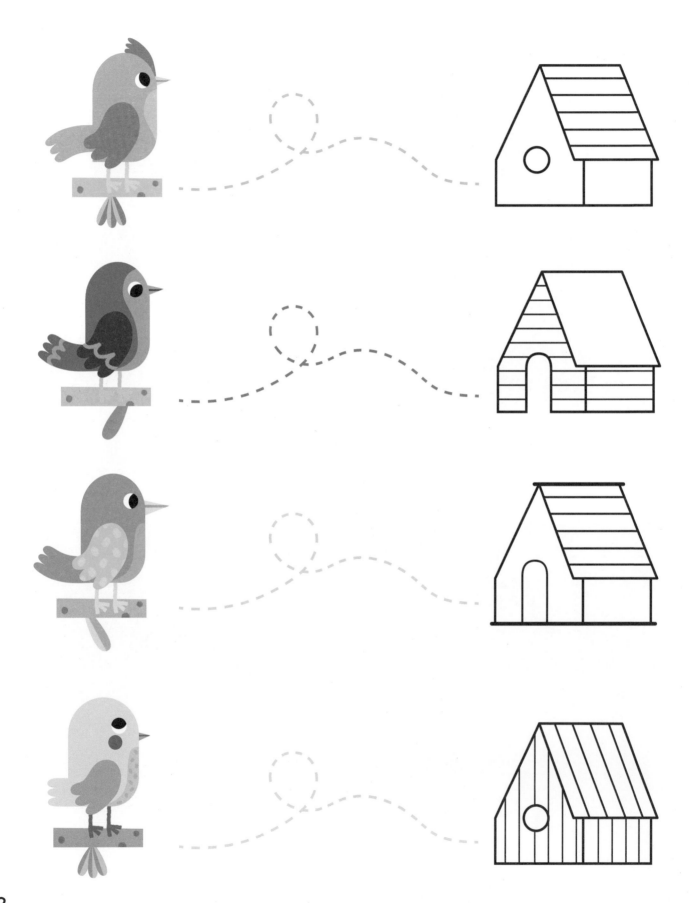

水果樹

請把水果連至正確的水果樹，然後把樹上的水果填上相同的顏色。

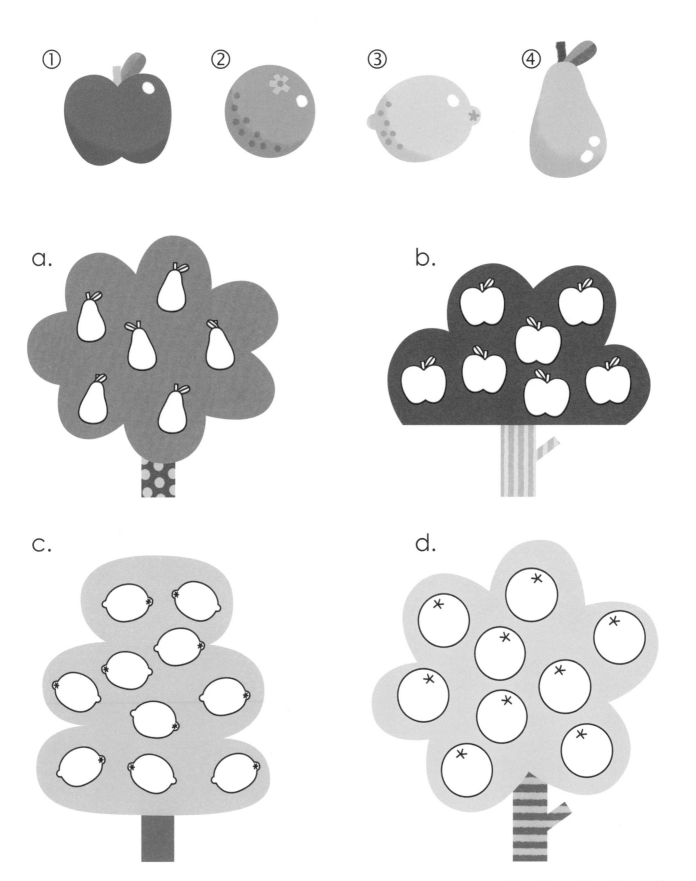

相同的物件

請把每個框中相同的物件填上顏色。

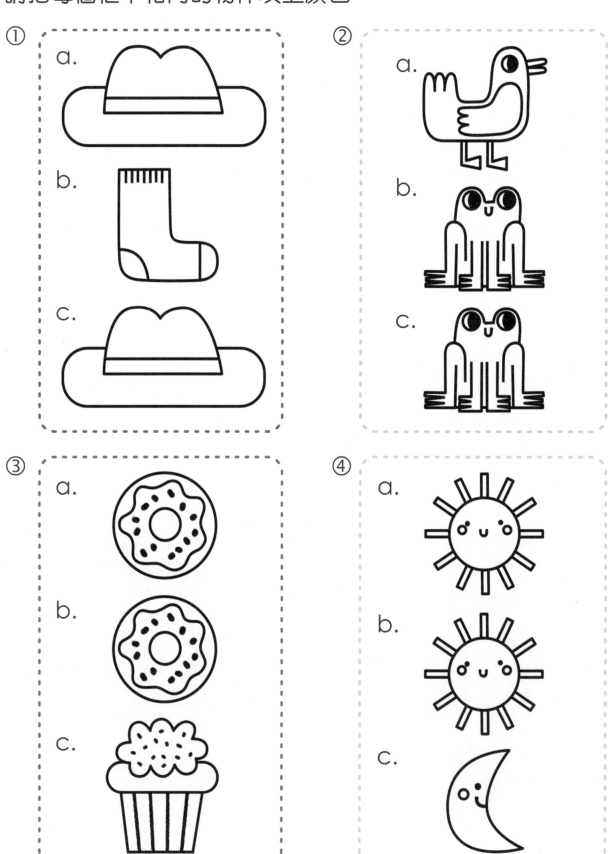

① a. b. c.

② a. b. c.

③ a. b. c.

④ a. b. c.

答案：1.a和c 2.b和c 3.a和c 4.a和b

鴨子的方向

請觀察下圖的鴨子，圈出一隻方向跟其他不同的鴨子。

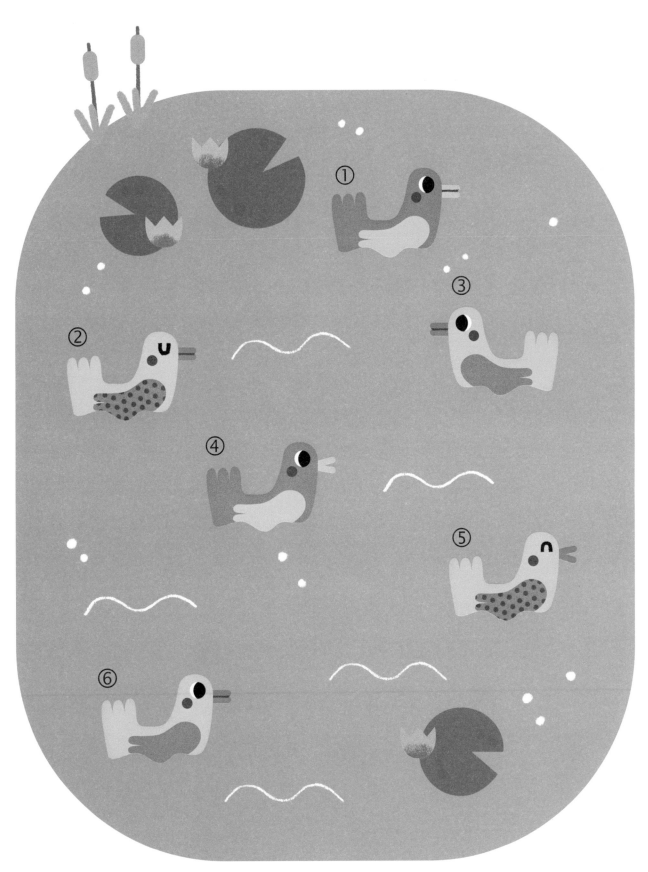

沙灘找不同

請觀察上下兩幅圖，然後在下方的圖畫中圈出7個不同之處。

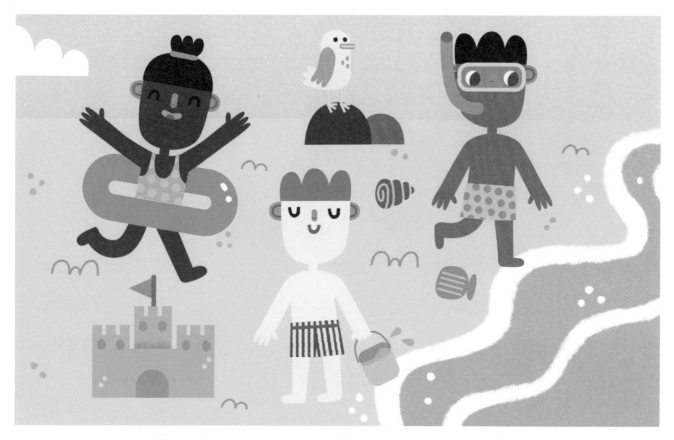

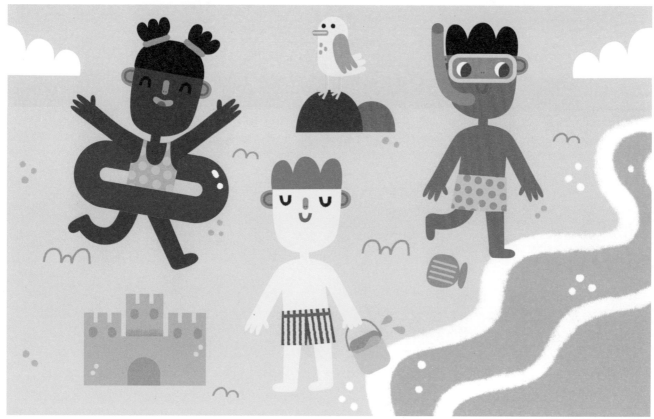

配對蘋果

請觀察以下的蘋果，把相同的蘋果用線連起來。

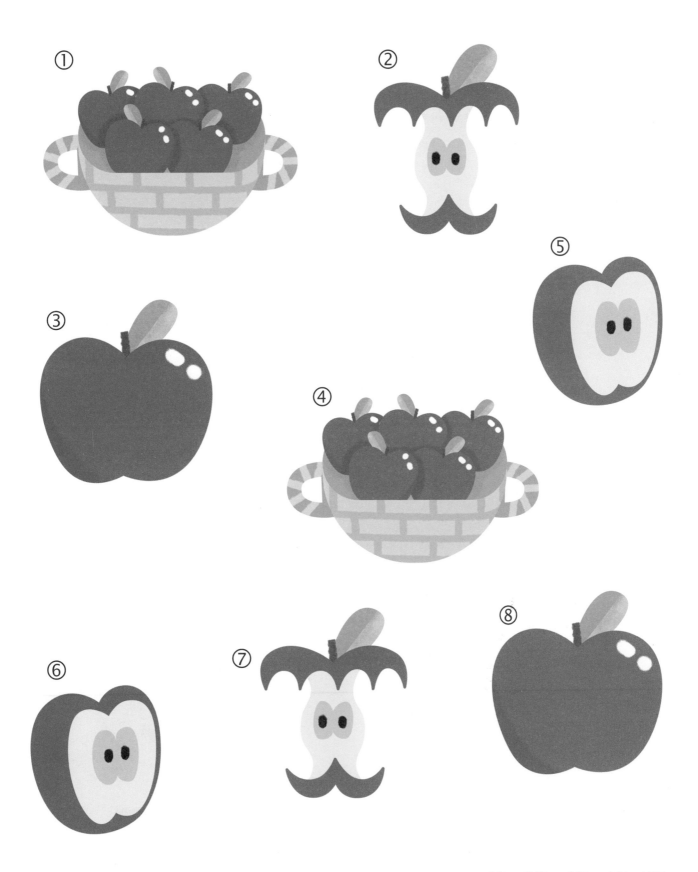

動物填色遊戲

請按照動物身體一邊的顏色,把另一邊填上相同的顏色。

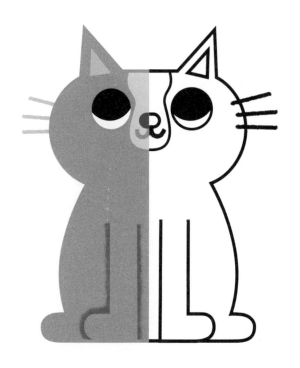

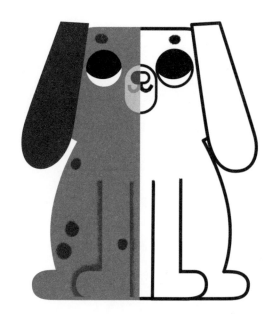

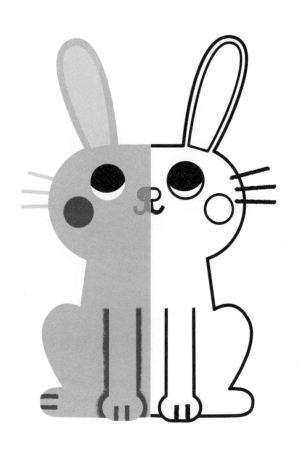

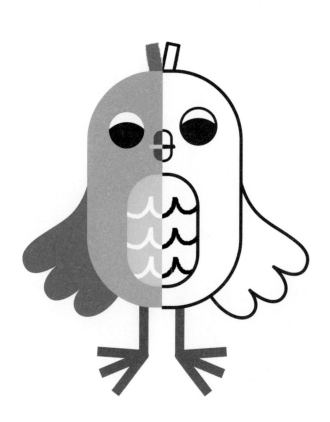

彩色的單車

請觀察孩子衣服上的顏色，用線把他們連至相同顏色的單車。

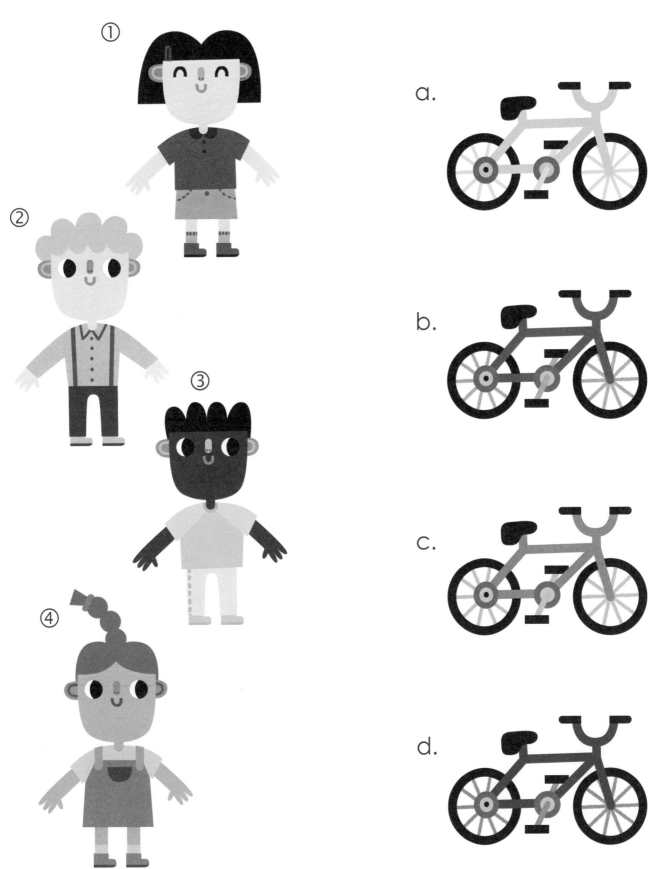

① ② ③ ④

a.

b.

c.

d.

城堡的高度

以下有一座城堡的高度跟其他的不相同，請剔選正確的格子。

①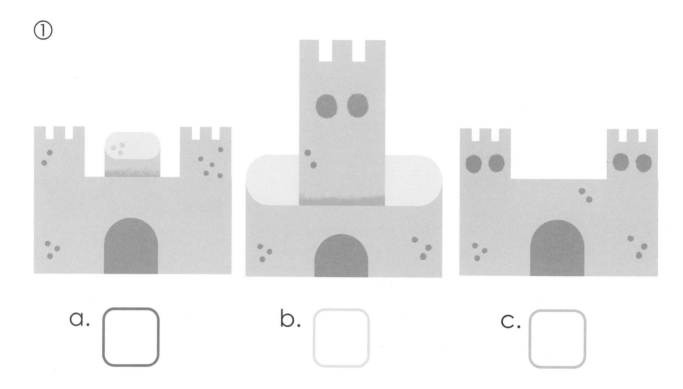

a. ☐　　　b. ☐　　　c. ☐

以下有兩座城堡的高度相同，請把它們填上顏色。

②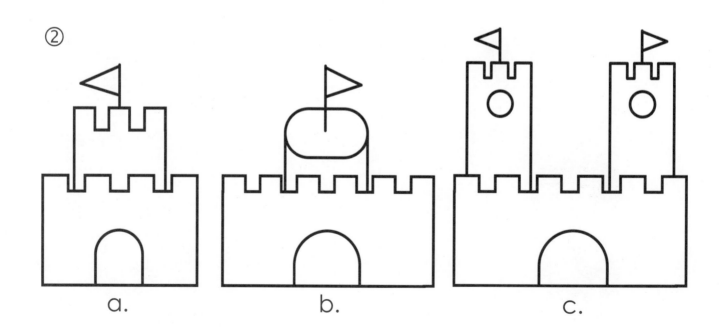

a.　　　　b.　　　　c.

配對形狀

請觀察以下的物件，把相似形狀的物件用線連起來。

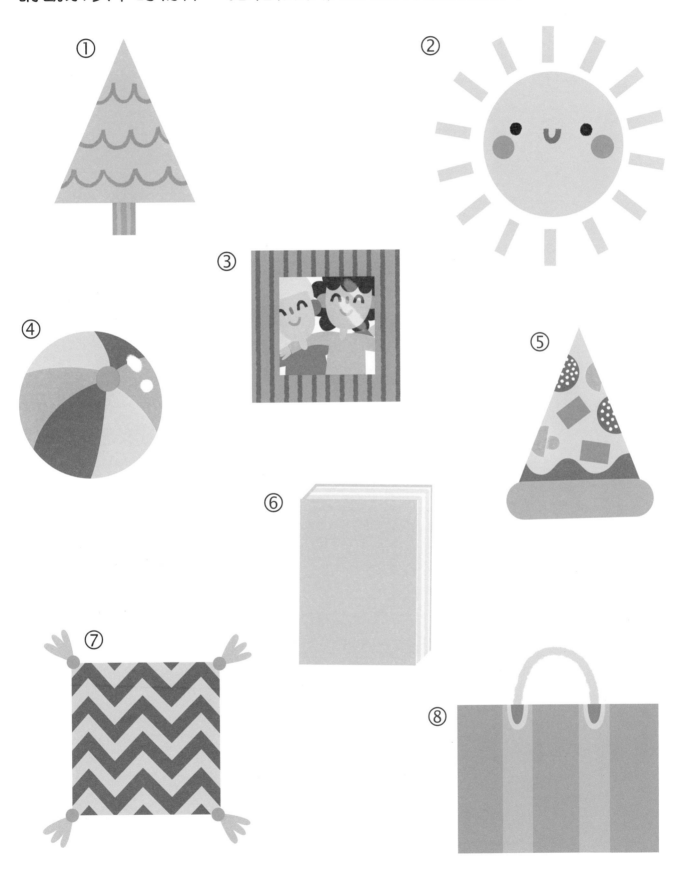

① ② ③ ④ ⑤ ⑥ ⑦ ⑧

配對禮物

請觀察上方3份禮物，然後在下方把相同形狀的禮物畫上相同的圖案和顏色。

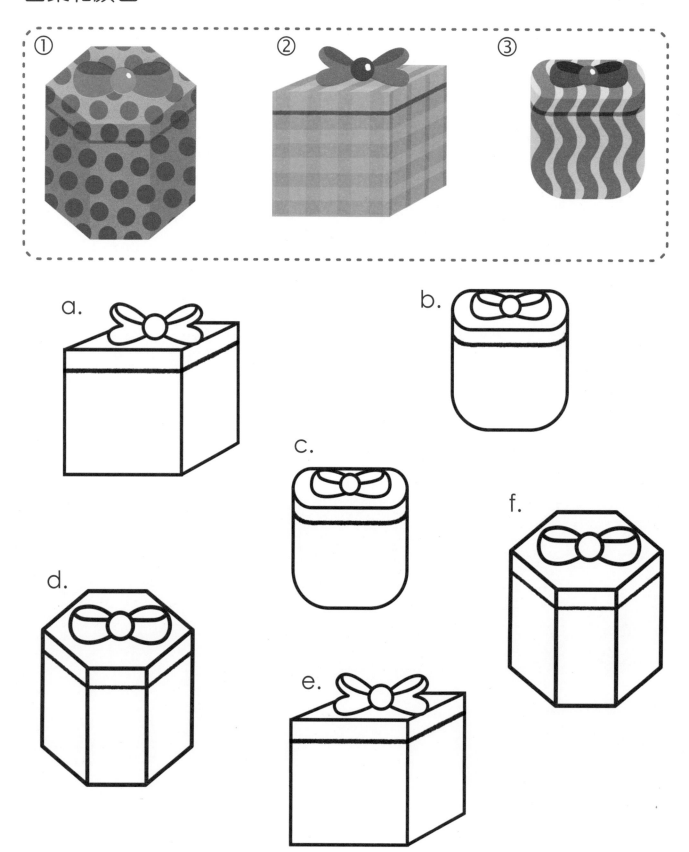

不相同的物件(一)

請把每個框中不相同的物件打叉。

①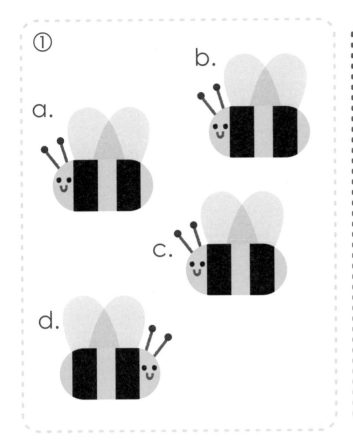

②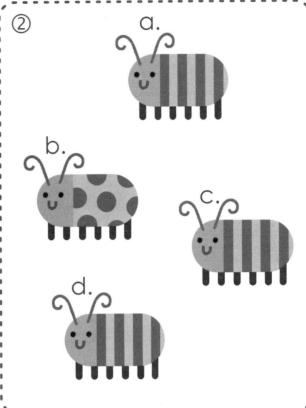

③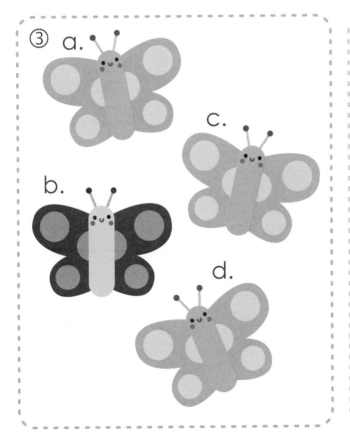

④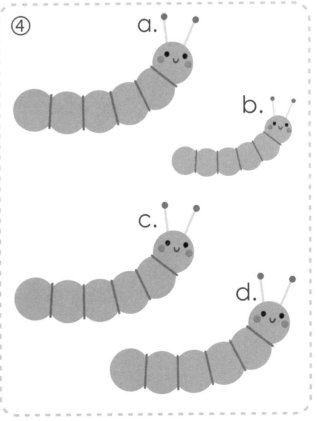

樹林找不同

請觀察上下兩幅圖，然後在下方的圖畫中圈出10個不同之處。

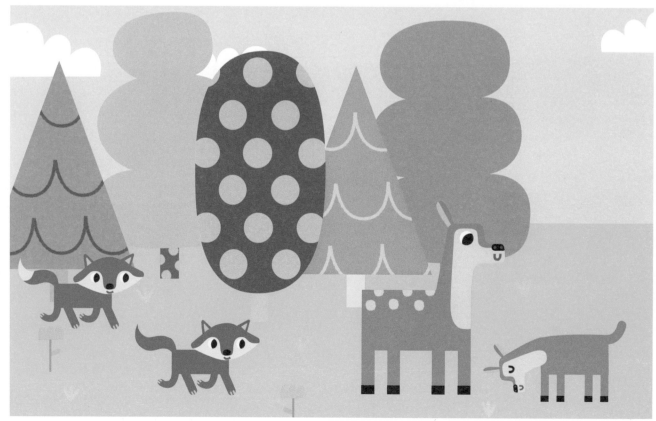

雙胞胎

請替每組雙胞胎畫上相同的表情。

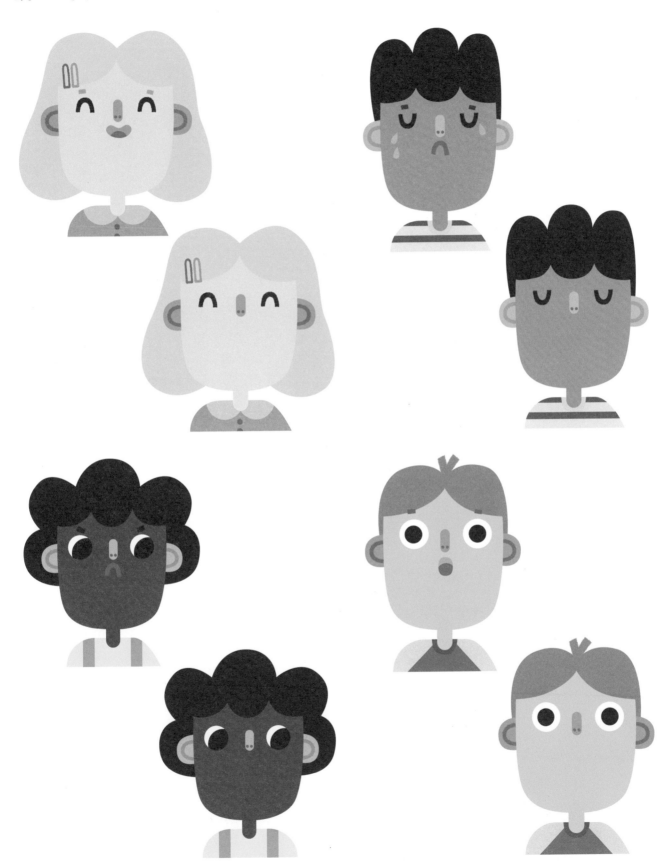

動物的毛皮

請把動物和牠們的毛皮用線連起來。

①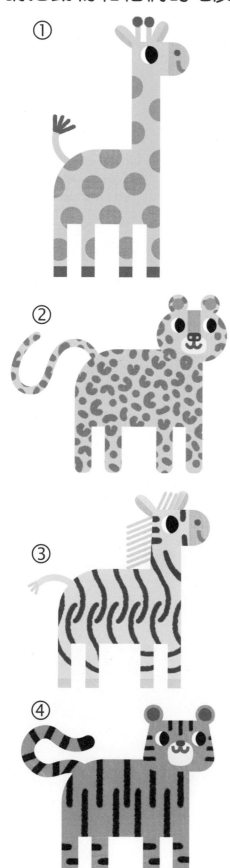

②

③

④

a.

b.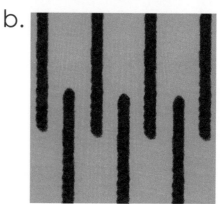

c.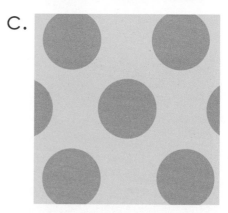

d.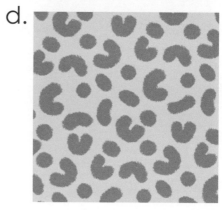

答案：1.c 2.d 3.a 4.b

不相同的物件(二)

請把每行中不相同的物件打叉。

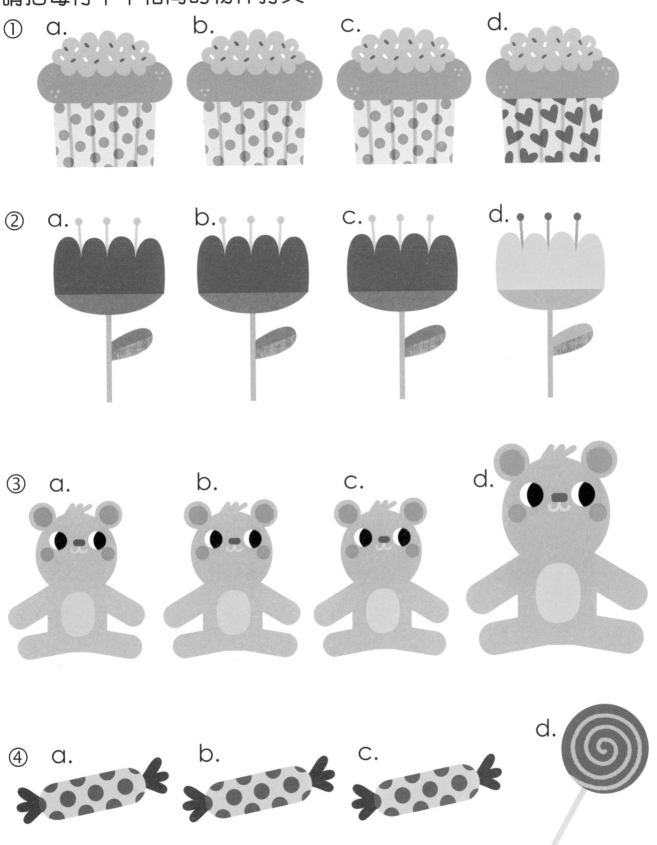

① a. b. c. d.

② a. b. c. d.

③ a. b. c. d.

④ a. b. c. d.

花朵的高度

以下有兩枝花朵的高度相同，請剔選正確的格子。

①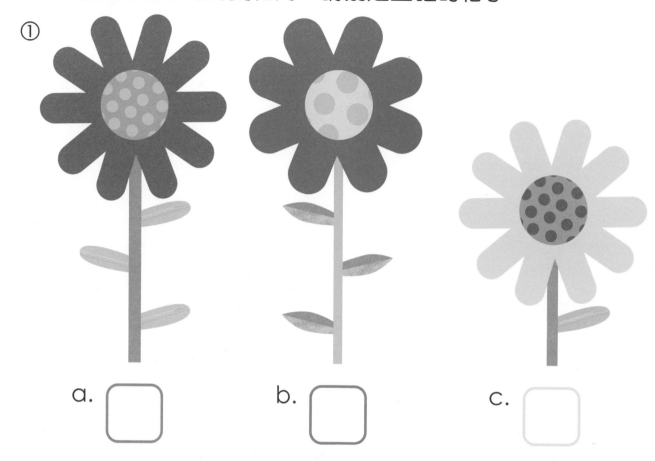

a. ☐ b. ☐ c. ☐

以下有一枝花朵的高度跟其他的不相同，請把它填上顏色。

②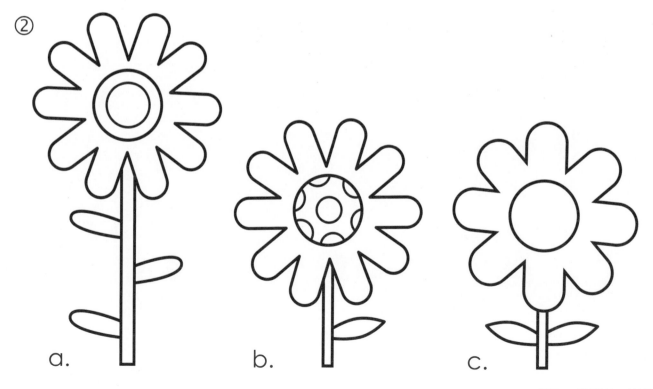

a. b. c.

配對大小 (二)

請觀察上方3幅圖畫,然後在下方把與上方相同大小的圖畫填上顏色。

①	②	③
a.	a.	a.
b.	b.	b.
c.	c.	c.

美麗的魚兒

以下有些魚兒尚未填上顏色，請參考在其上方的同類魚兒，然後填上相同的顏色。

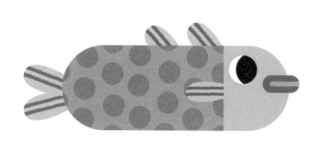
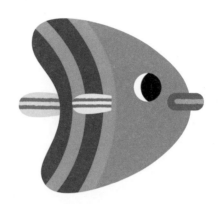

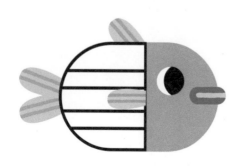
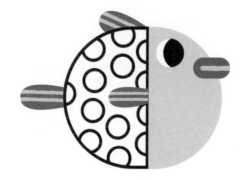

瑜伽動作找不同

請觀察下圖的孩子，圈出一個瑜伽動作跟其他不同的孩子。

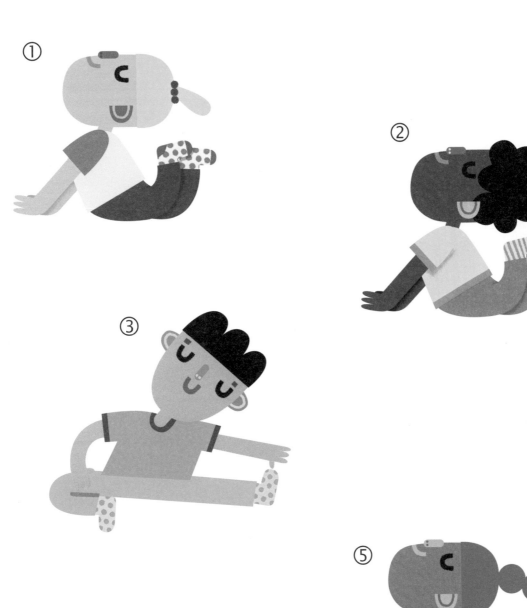

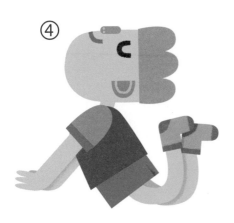

植物填色遊戲

請按照植物一邊的顏色，把另一邊填上相同的顏色。

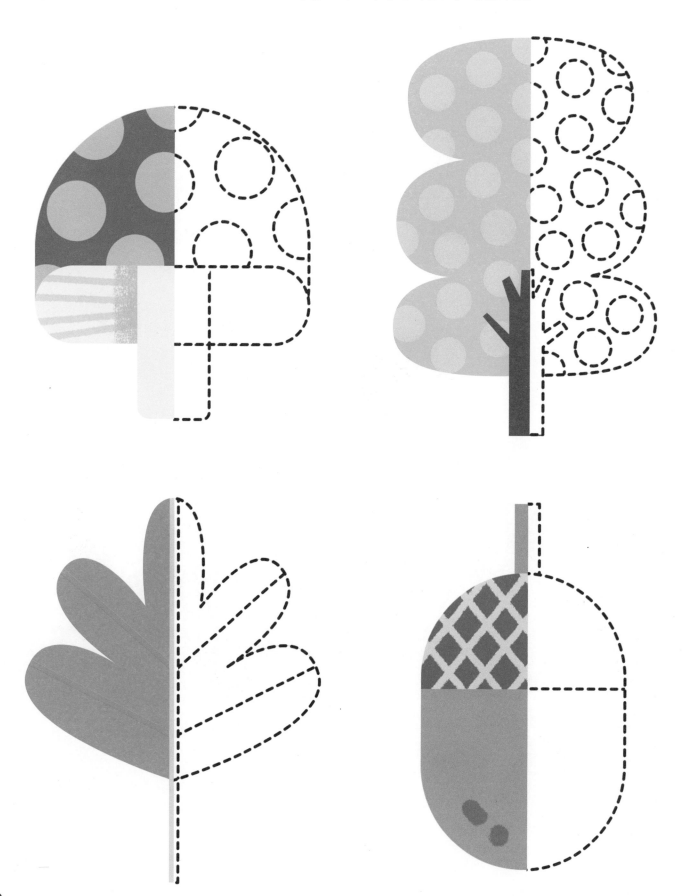